名家篆書叢帖

孫寶文編

上海群者出版社

帶回新 糊精觀 宣事想 間當常 帮制稳 整耀 角綱常 郊耀球 橋常力 國的微 響物響 粉紫用 ツラ別

回张为爱春日香街区山学教 可 常, 傷一旦蘇 11 71 世界 世界

少藏 觸 当點了 雕介 高或 飛引

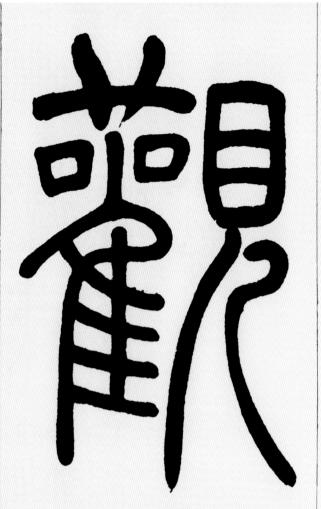

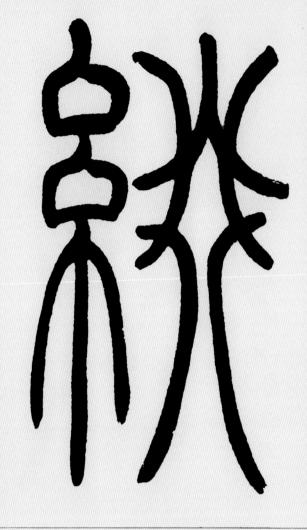

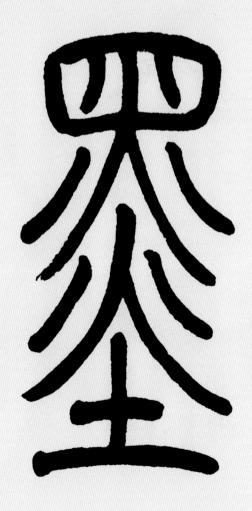

專埶龢

例例例

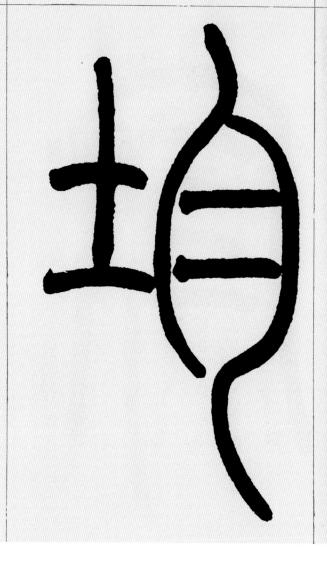

體均發止

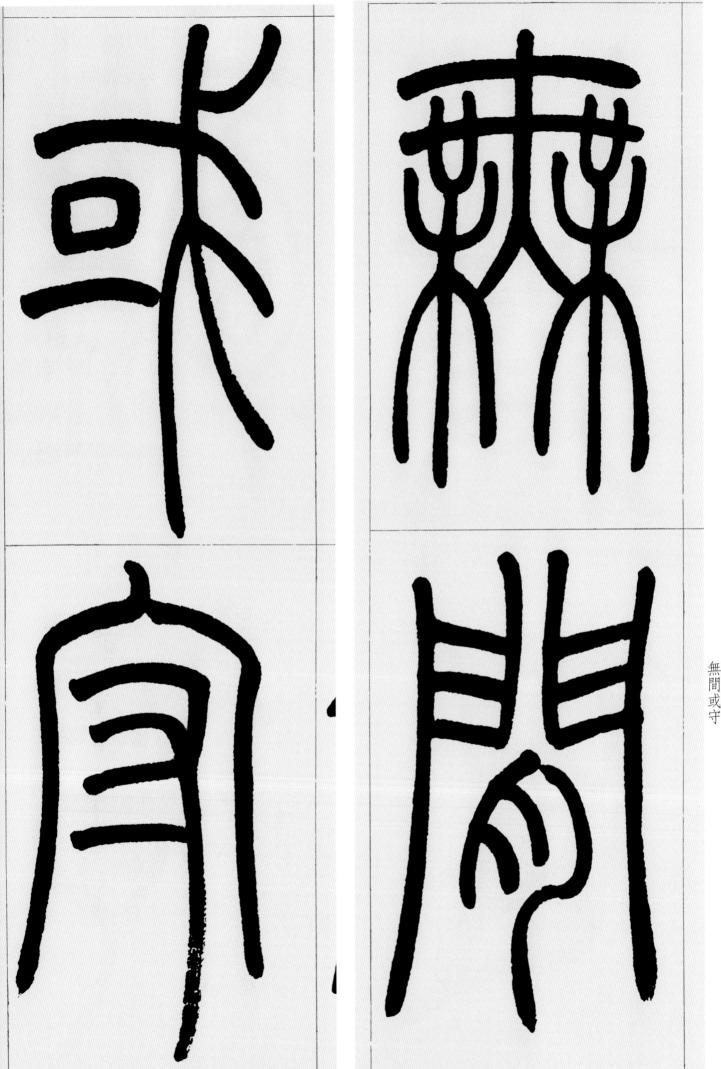

正循檢

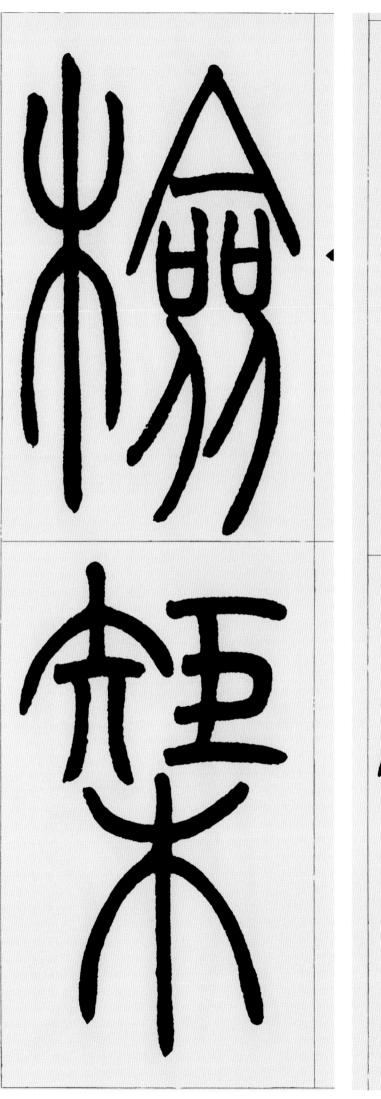

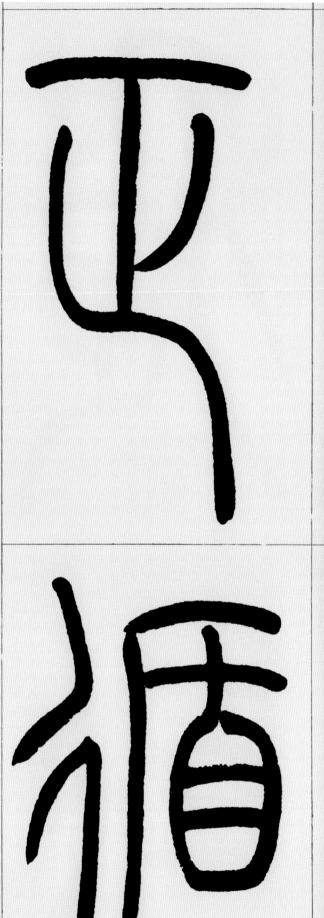

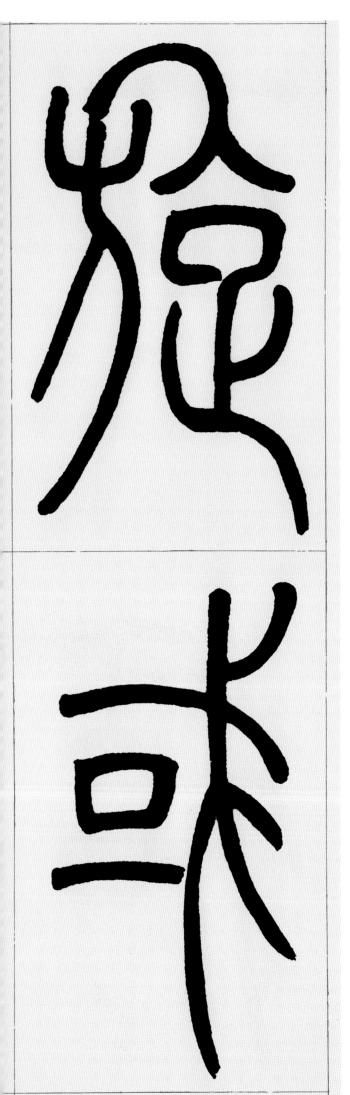

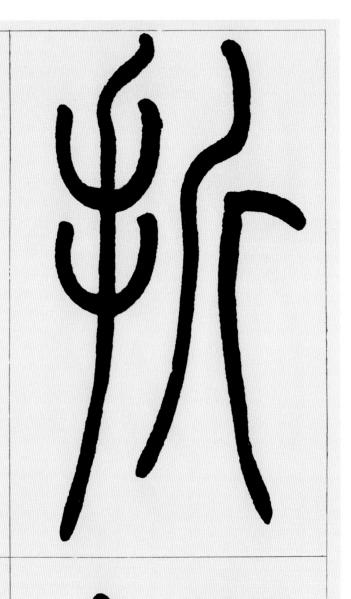

折規旋或

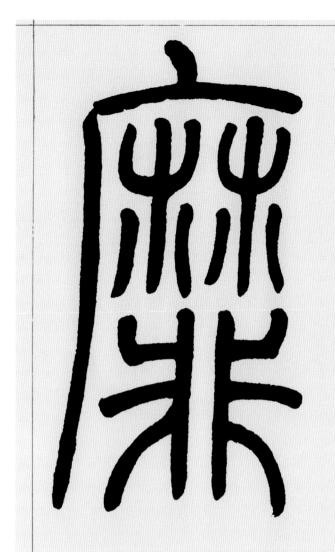

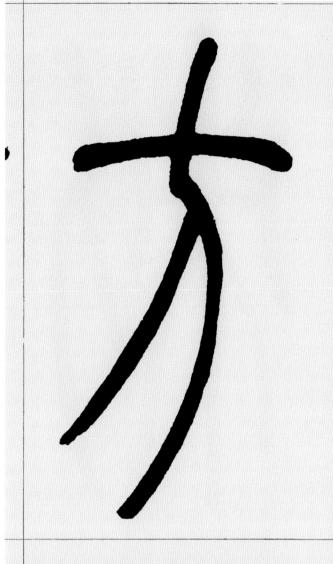

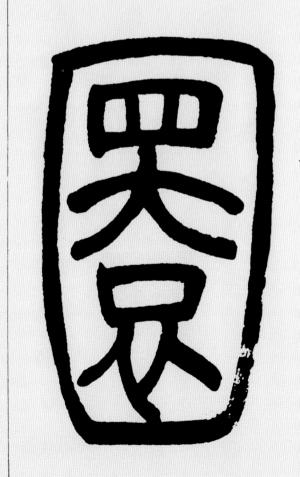

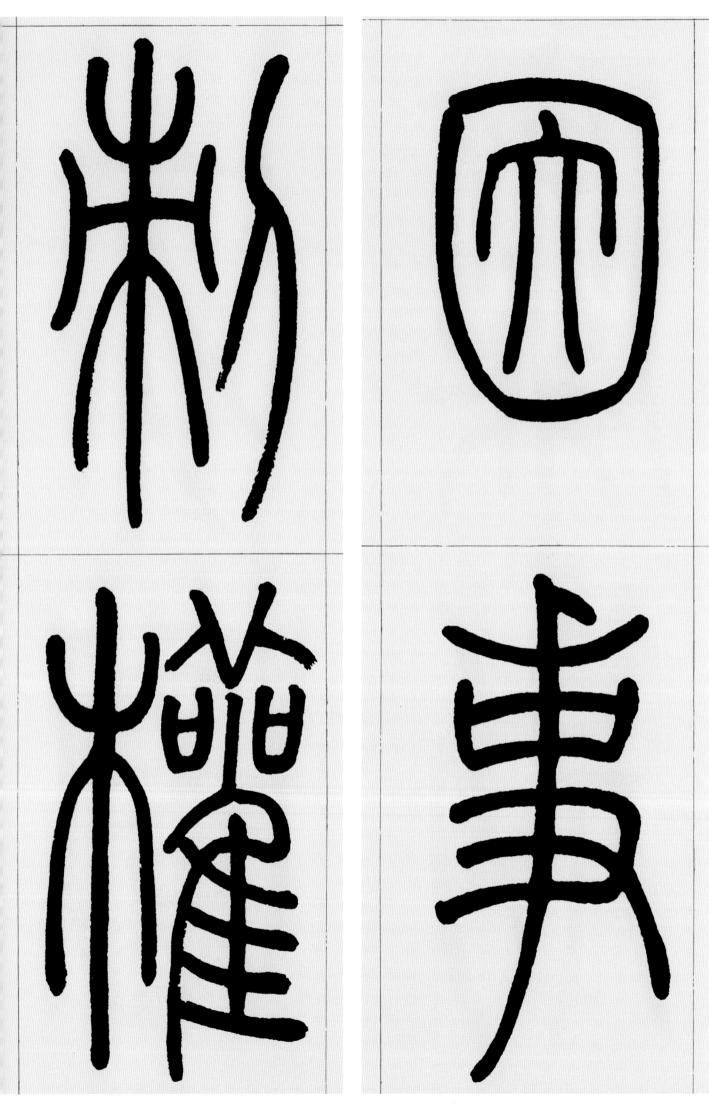

占事制權

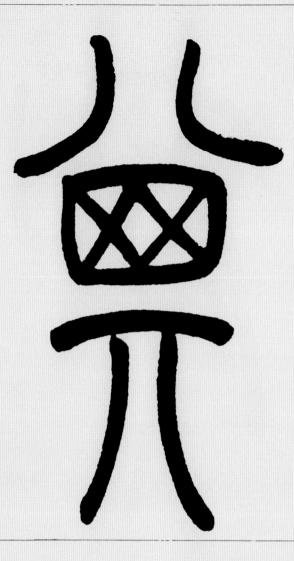

其曲如弓

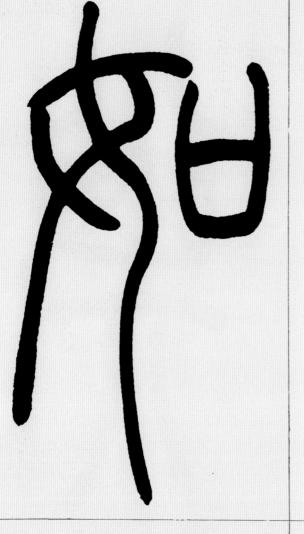

其直如弦

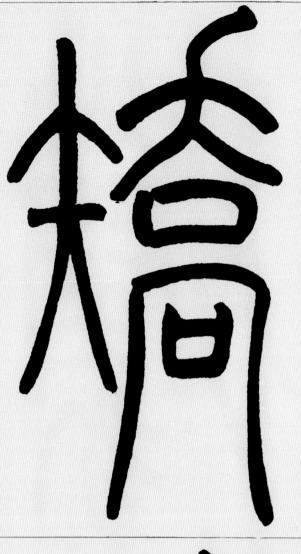

矯账特出

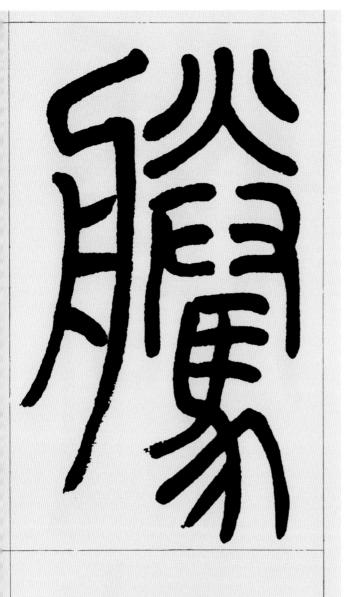

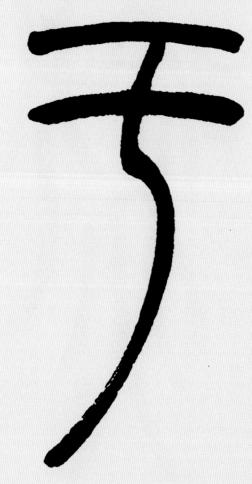

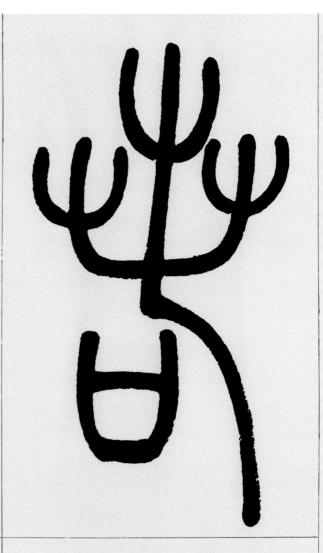

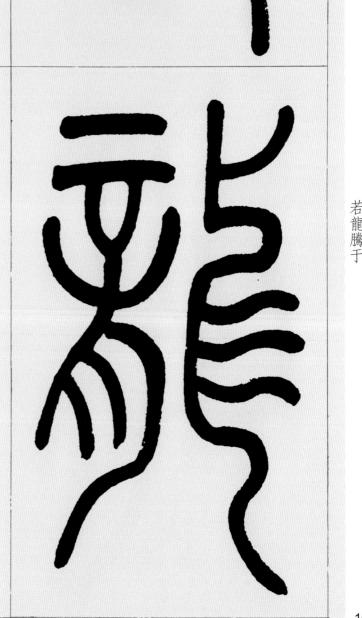

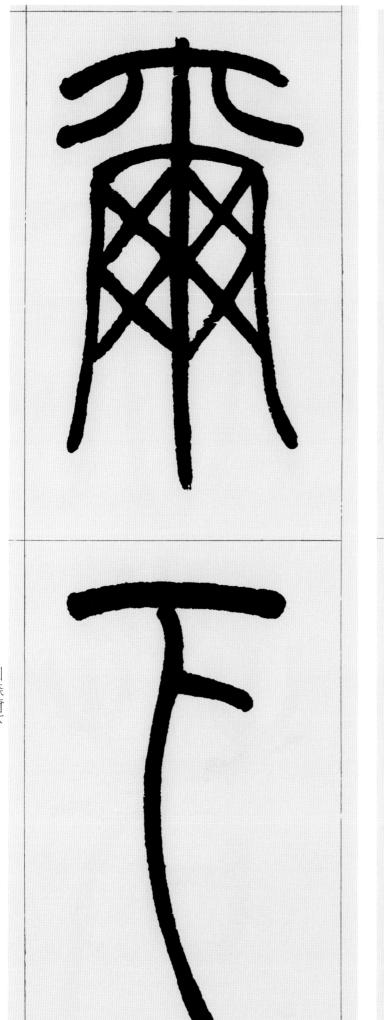

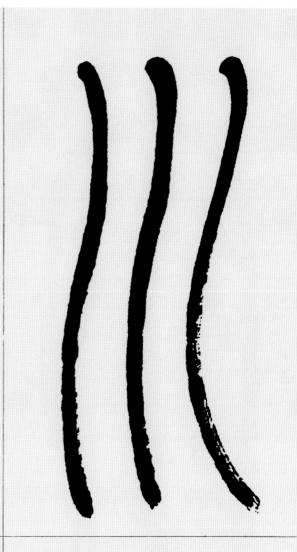

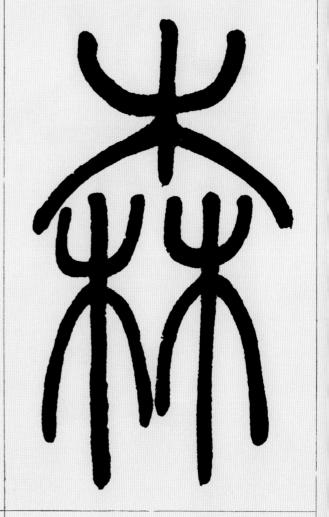

川森爾下

退

穨若雨墜

于天或引 19

筆奮力若

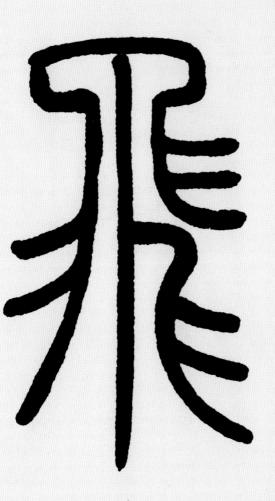

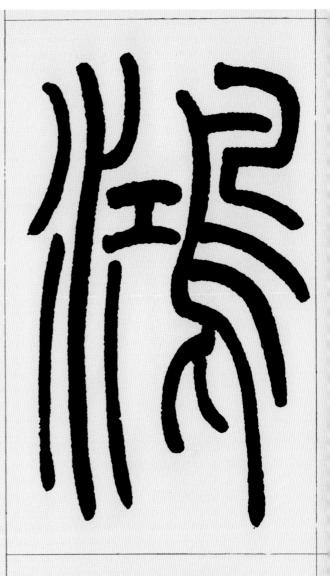

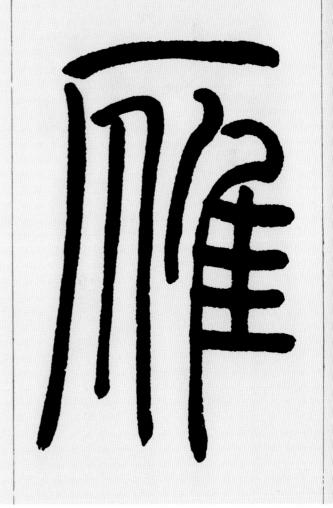

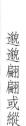

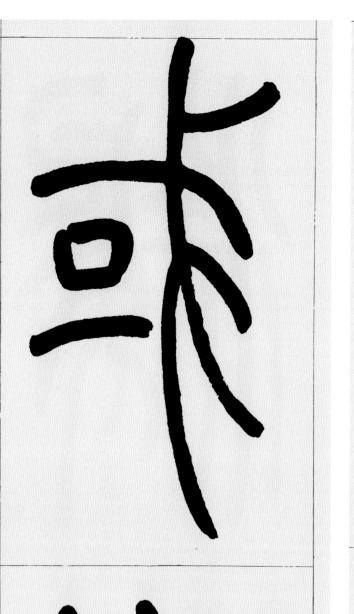

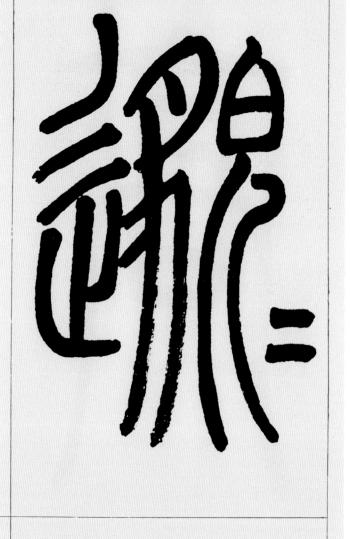

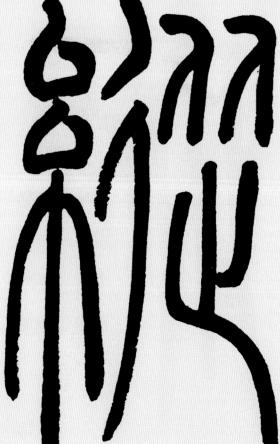

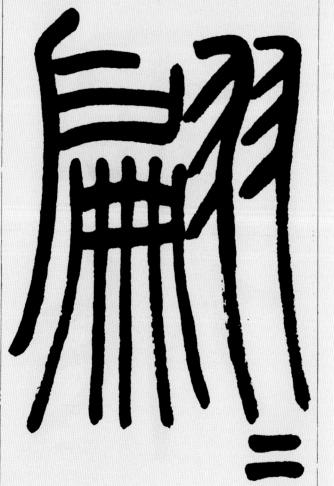

AAB

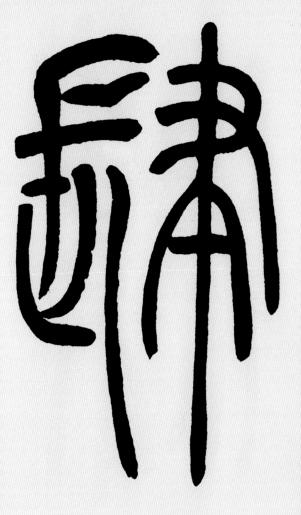

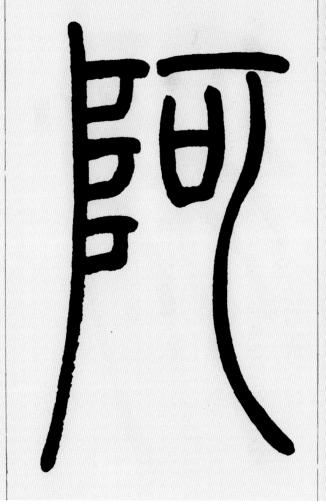

肆阿那若

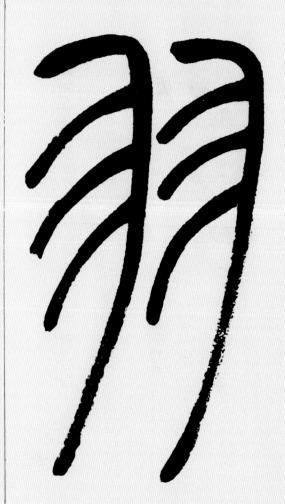

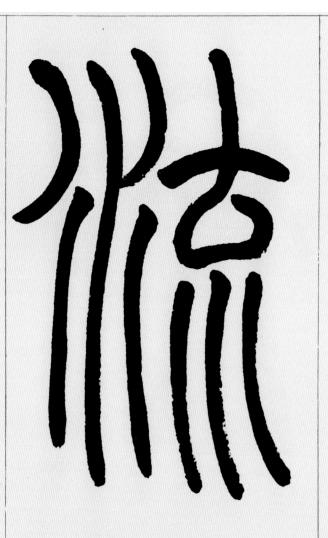

蘓縣羽

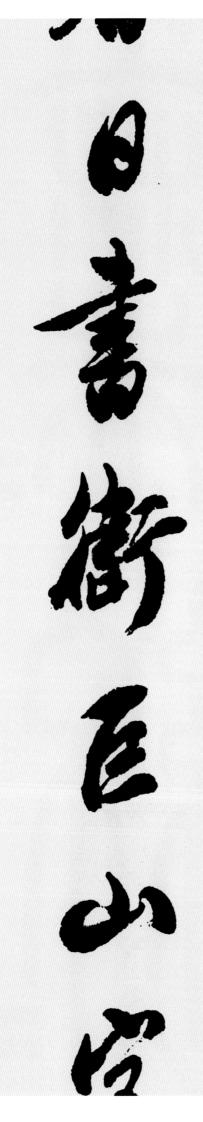

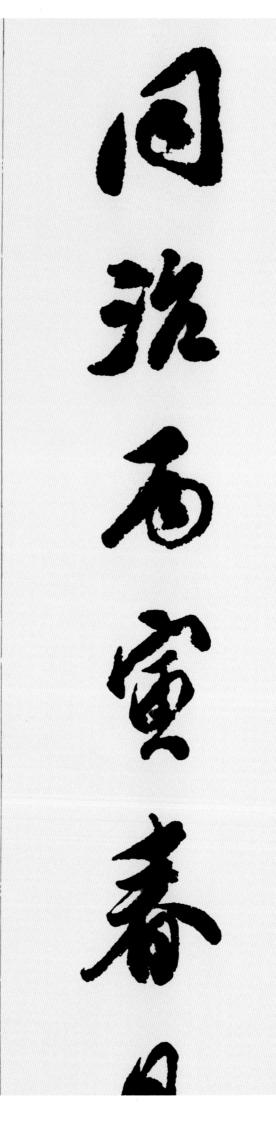

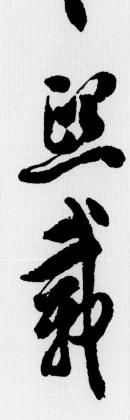

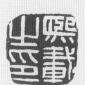

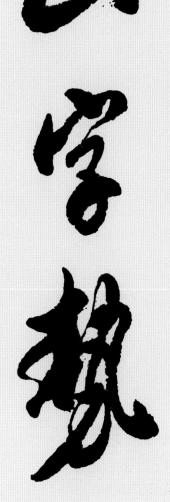

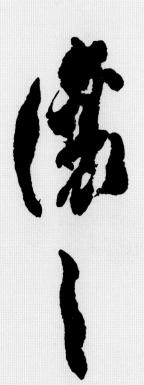